奇幻遊樂園

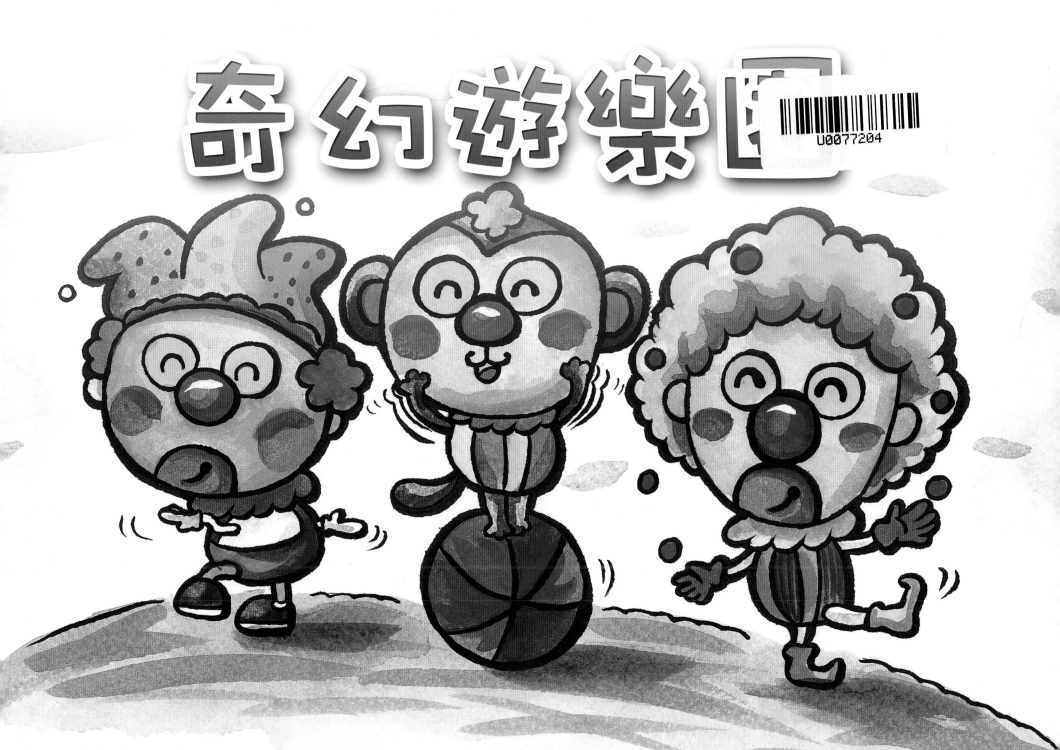

作者簡介

吳幸如

現任：台南應用科技大學幼兒保育系助理教授
社團法人中華國際兒童產業暨教育協會理事長
台灣奧福教育協會副理事長
淂淶國際嬰幼兒美感教學系統創辦人暨執行長
中國國家職業培訓技術指導師（OSTA／CETIC）
國際嬰幼兒律動輕瑜伽（IBESY）創辦人
台灣幼兒早期教育協會理事
台南市基督教青年會兒少委員會委員
台南市公私立課後照顧服務審議會委員
台南家扶中心心理創傷復原服務音樂治療顧問
高雄市旗山區圓潭國小校務發展顧問
國際奧福Orff／美國Kindermusik／嬰幼兒音樂藝術國際證照培訓講師

出生於書香世家，五歲習琴，父母皆好詩書文藝，故自幼深受藝術與音樂薰陶。台南家專（現台南應用科技大學）音樂科畢業後，赴加拿大就讀於多倫多皇家音樂學院，獲鋼琴演奏與理論教師特優文憑，並修習奧福、達克羅茲、高大宜等完整訓練課程，創辦淂淶國際嬰幼兒美感教學系統暨嬰幼兒律動輕瑜伽國際證照專業課程等。多次參與國際音樂治療研習，引發研究音樂治療在兒童與特教領域應用的興趣，赴美研修音樂治療課程，為美國音樂治療學會（AMTA）會員，並獲表達性藝術音樂治療（EAMT）證照、音樂教育碩士學位。亦取得中國國家職業培訓技術指導師（OSTA／CETIC）資格、國際頌缽音療證照（ITST）、國際Birthlight嬰幼兒瑜伽文憑（BDBY）、國際嬰幼兒手語歌謠

合格講師證照（ICBSR）、國際幼兒在校按摩合格講師證照（MISP）、國際嬰幼兒按摩協會（IAIM）專業合格講師證照（CIMI）、美國國際Kindermusik專業合格講師證照（KCL）、與中華民國兒童瑜伽協會合格講師證照等。持續推廣兒童音樂教育逾二十餘年，受邀於中國山東、杭州等地擔任音樂與藝術師資培育課程講師，多次主持國中、國小幼教音樂師資培訓、擔任幼托中心機構之督導，與各縣市教育局主辦「藝術與人文」領域師資培養計畫。曾任台灣音樂輔助治療協會理事，受邀於楠梓特殊學校、南部精神醫療院所、特教機構、養護中心等從事音樂治療之輔導工作，及各大醫療機構的音樂治療與實務課程之講授分享與示範演練，完成音樂治療相關研究多篇，分別發表於相關大專校院學報、專業研討會與大型國際學術會議，出版之音樂教育著作十餘冊。

目前任職於母校台南應用科技大學幼兒保育系，擔任音樂教育概論、兒童音樂治療、音樂課程設計、創造性肢體律動、幼兒肢體開發、創造性音樂戲劇、嬰幼兒按摩與輕瑜伽、嬰幼兒手語歌謠、親子音樂活動理論與實務、非洲鼓樂舞蹈、社區音樂活動推廣等課程。

哈佛幼兒教育機構

哈佛幼兒教育機構致力於幼兒教育的實踐與研究逾二十年，師資群皆持有零至三歲、三至六歲混齡教學之國際蒙特梭利協會執照〔Association Montessori International（AMI）〕。本機構在幼兒藝術活動推廣上亦達十年之久，秉持一貫的認真態度，與幸如老師合作策劃了這一系列「表達性藝術幼兒音樂課程」，期能為國內幼托園所音樂教學活動找到適合的教材，為幼教工作者的努力留下記錄。

繪者簡介

賴虹年【西瓜魚】

台南科技大學視覺傳達設計系　　千展圖書文化有限公司美編人員
　　　　　　　　　　　　　　　兼職兒童插畫

1

指導語

　　本系列之表達性藝術幼兒音樂課程系列分為小班、中班、大班「教學指導手冊」兩本與「幼兒音樂課本」六本。「幼兒音樂課本」須搭配同系列的「表達性藝術幼兒音樂教學指導手冊」來實施教學，每一主題單元都可以當成主題性的課程，或成為原有的音樂課程的教學補充資料。甚至中、大班的單元內容可以延伸應用至國小一、二年級「九年一貫課程之藝術與人文」的領域裡。

　　「幼兒音樂課本」，筆者希望提供的是一本幼兒學習成長的紀錄本，課本裡將保留幼兒藝術作品與音樂活動中為幼兒所拍攝的照片，希望指導老師們能用心參與幼兒的學習過程，豐富幼兒們的童年記憶。所以照相留影是不可或缺的一環，一步一腳印，讓幼兒擁有一份美好的回憶。中、大班的「幼兒音樂課本」會附上節奏卡，可以請幼兒拆下後收放於課本封底的紙袋裡，指導老師可以視課程的需要來搭配使用，課本封面後附有書籤，老師可請幼兒放置於上課結束之該頁，以便下次翻看。此外，每本課本中會附上獎勵小貼紙，可以請幼兒在每一單元課程結束後，撕下一張，貼於目錄的小方格中，代表他已完成此課程。

　　人文藝術的涵養與教育必須從幼兒時期開始培養，才能達到事半功倍的效果。日後致力於開發教學資源與學習是筆者努力的目標，由於個人才疏學淺，在課程的規劃與設計上或有不盡完善之處，還請先進們與讀者不吝指教。

目錄

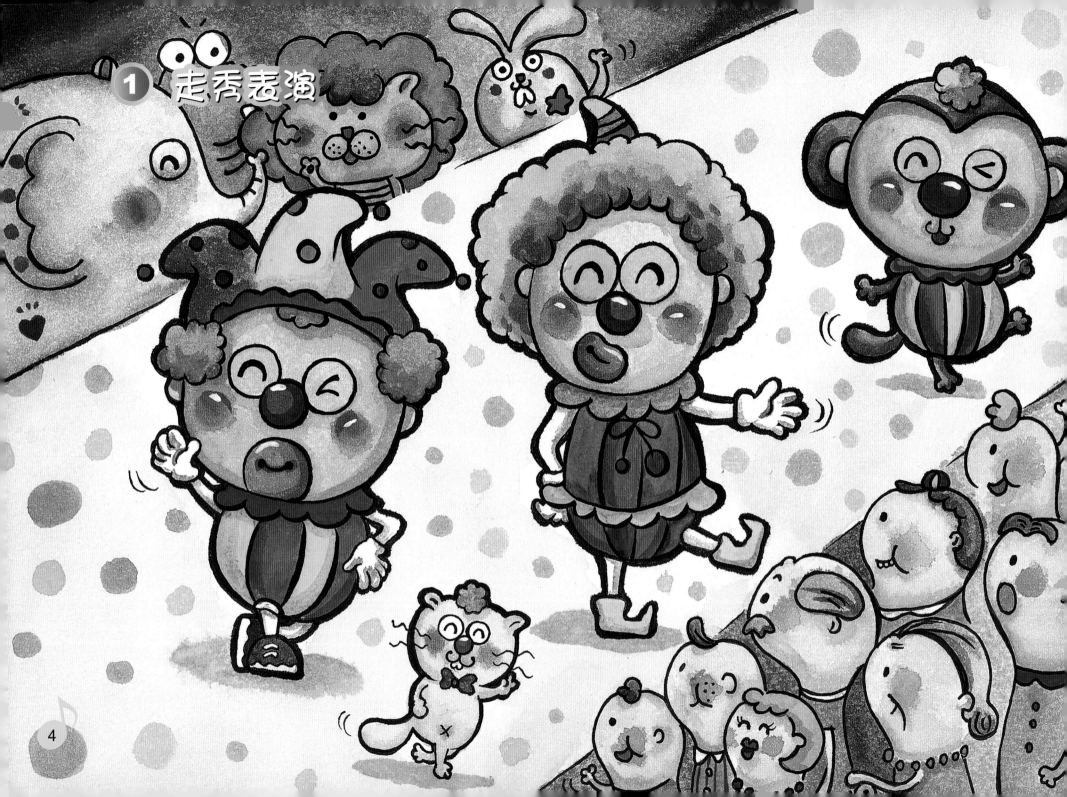

照片黏貼處

2 球之歌

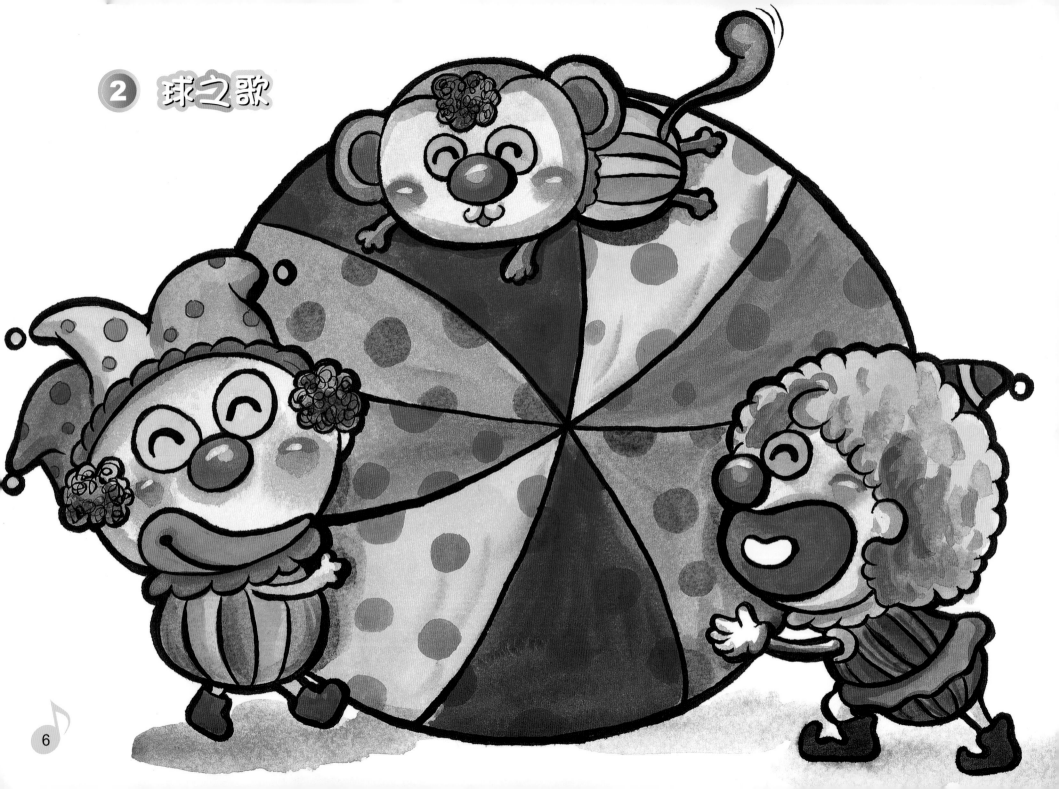

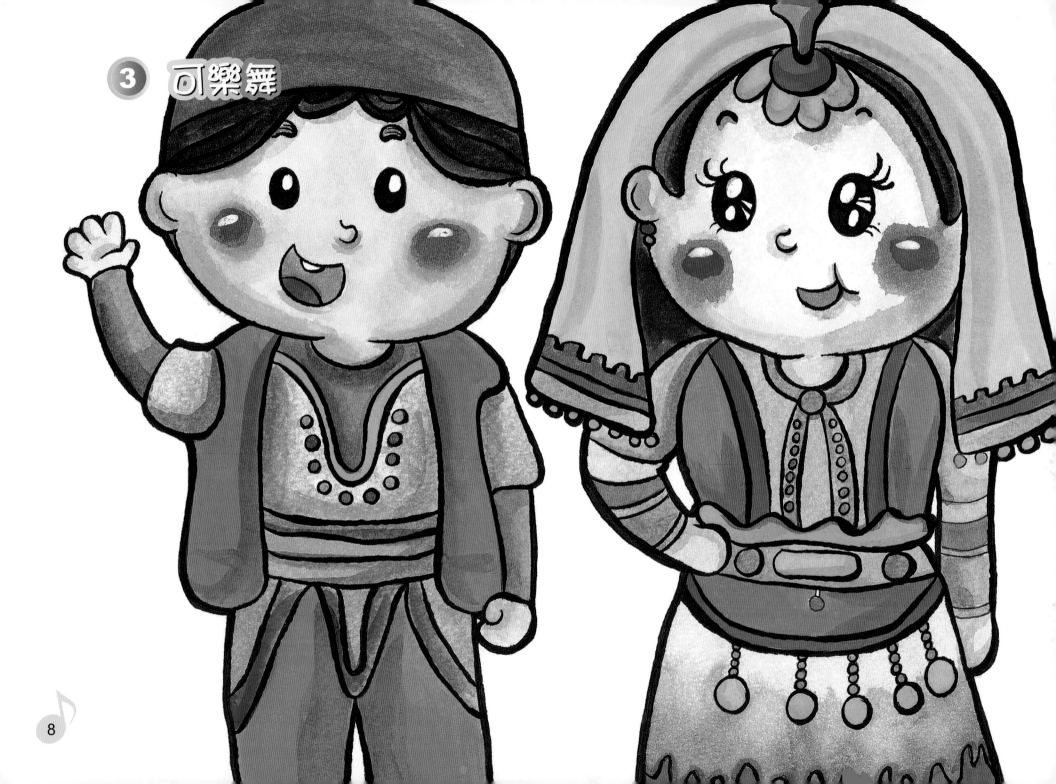

❸ 可樂舞

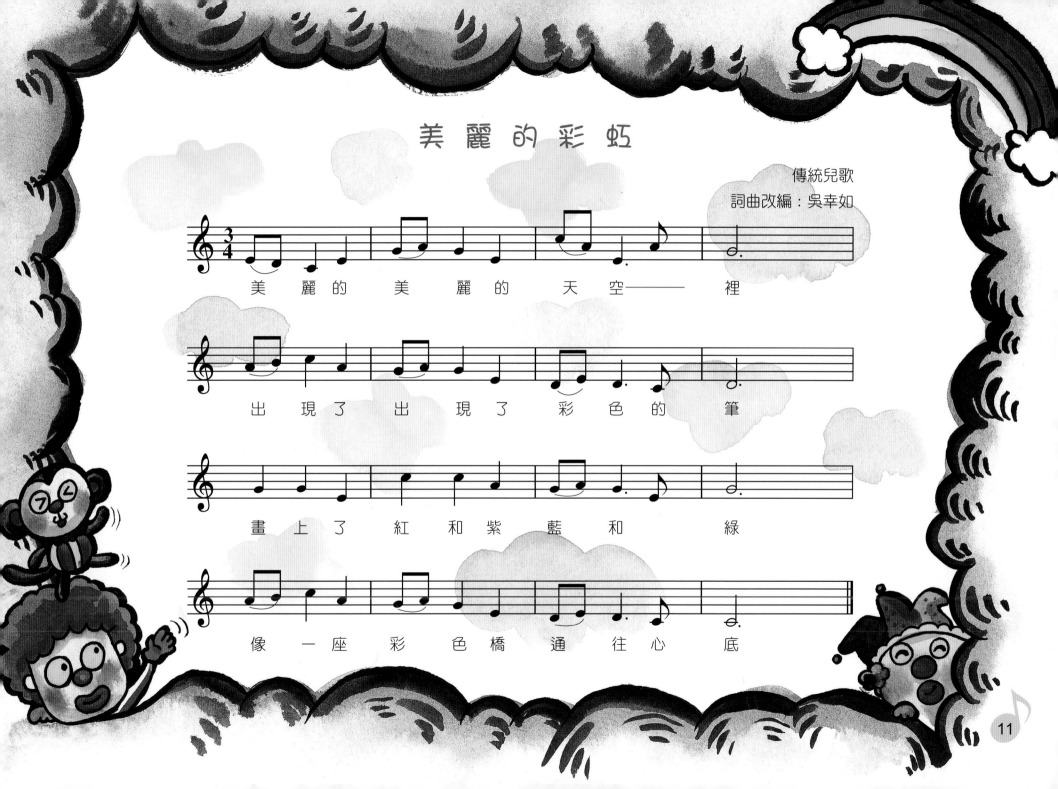

13

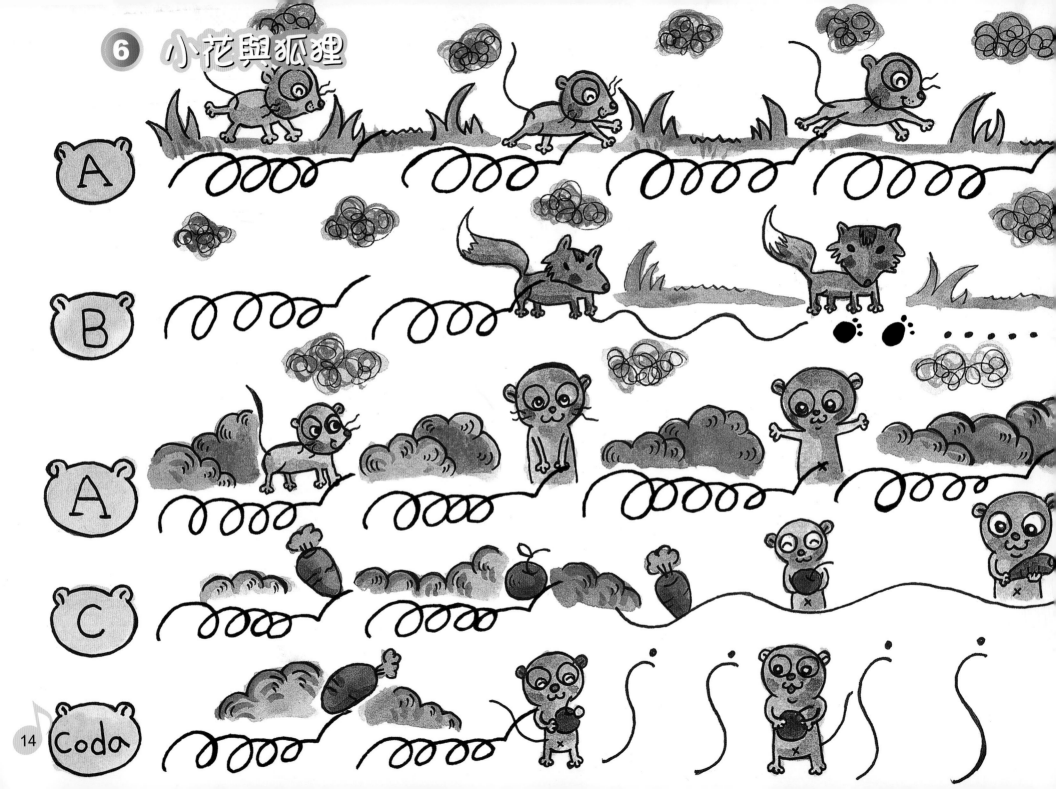

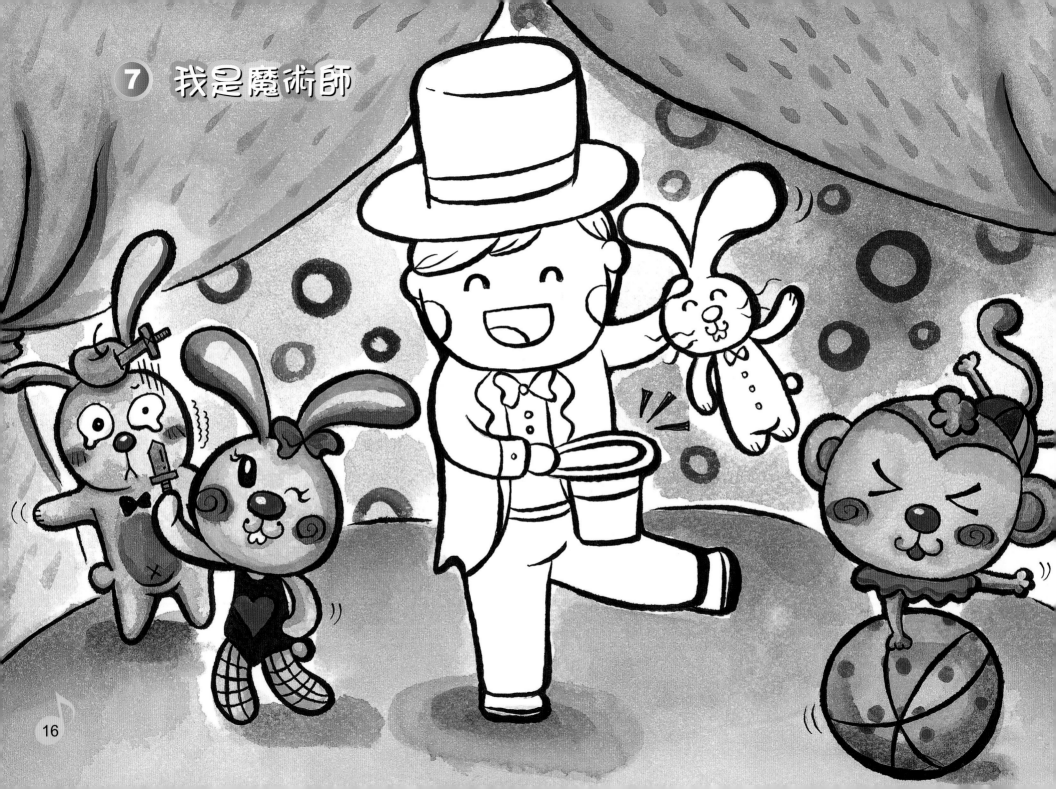

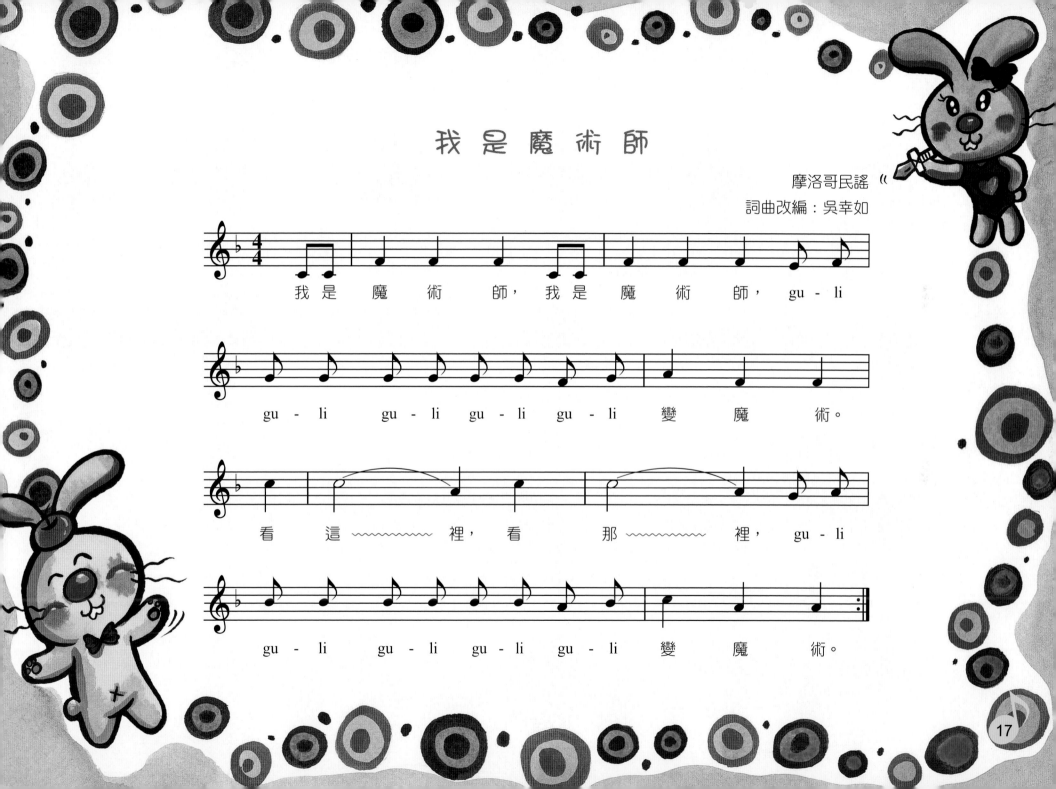

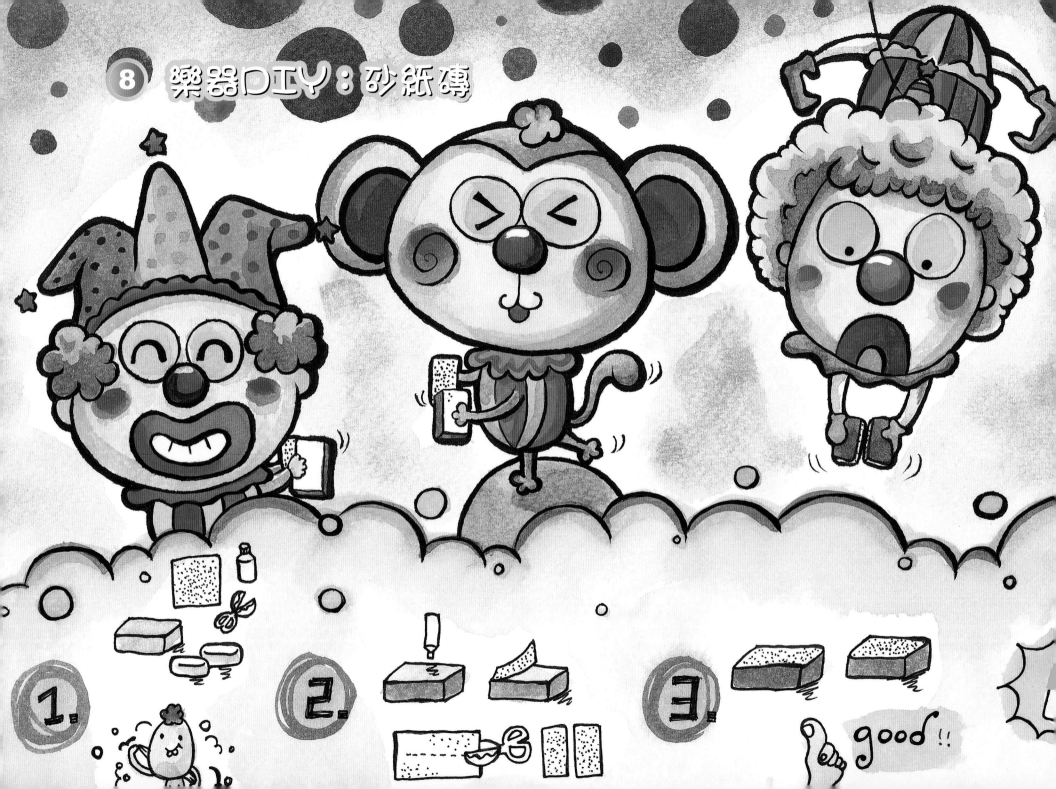

小 雨 滴

美國兒歌

詞曲改編：吳幸如

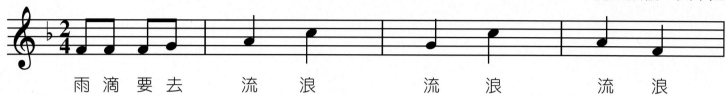

雨 滴 要 去　　流 浪　　　　流 浪　　　流 浪

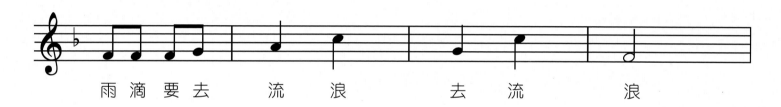

雨 滴 要 去　　流 浪　　　去 流　　　浪

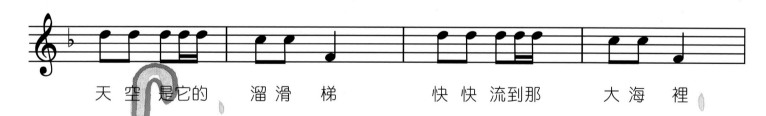

天 空 是 它 的　　溜 滑 梯　　　快 快 流 到 那　　大 海 裡

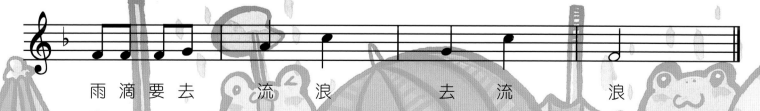

雨 滴 要 去　　流 浪　　　去 流　　　浪

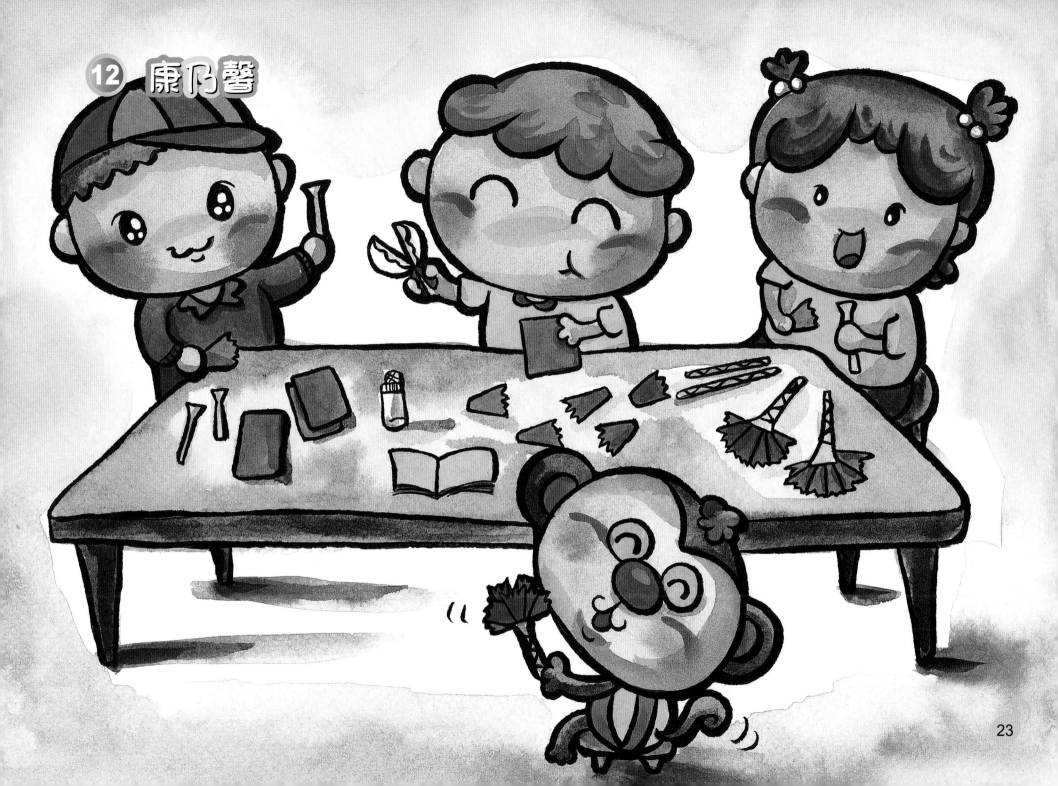

12 康乃馨

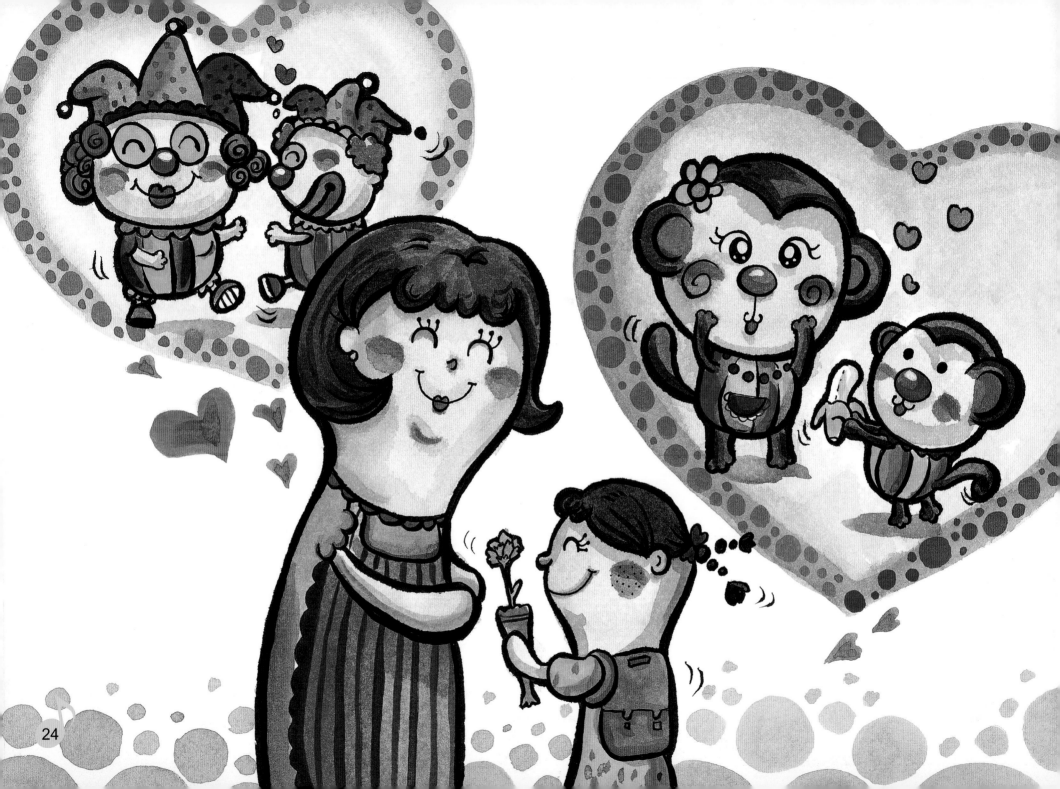

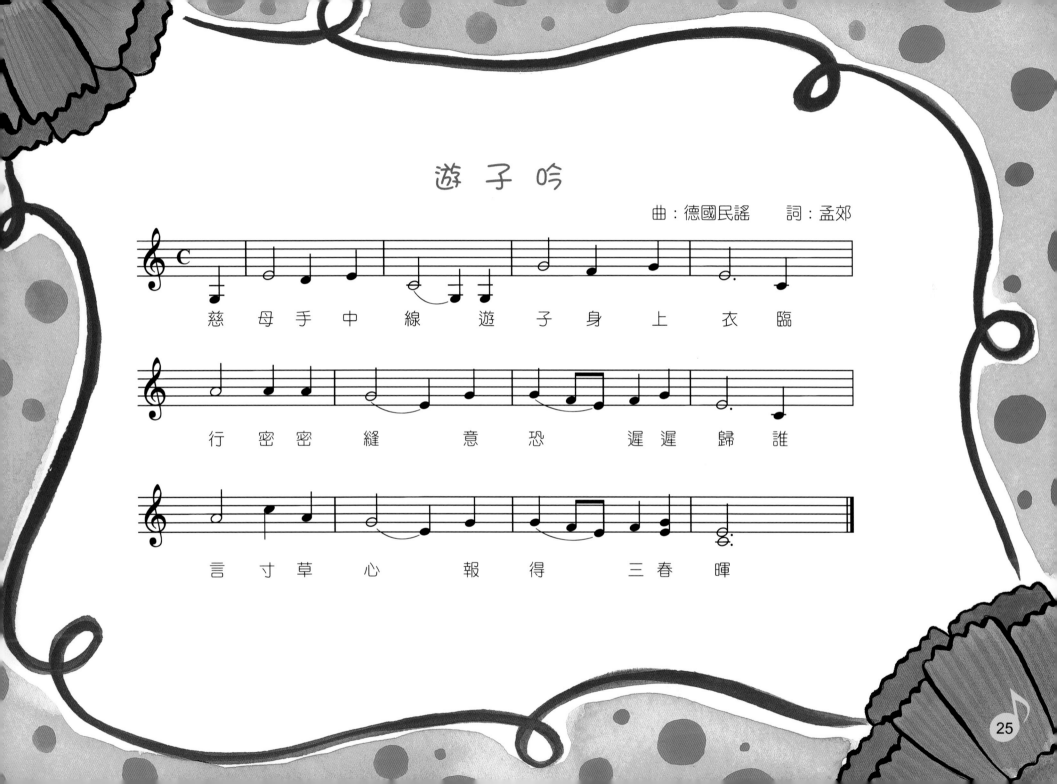

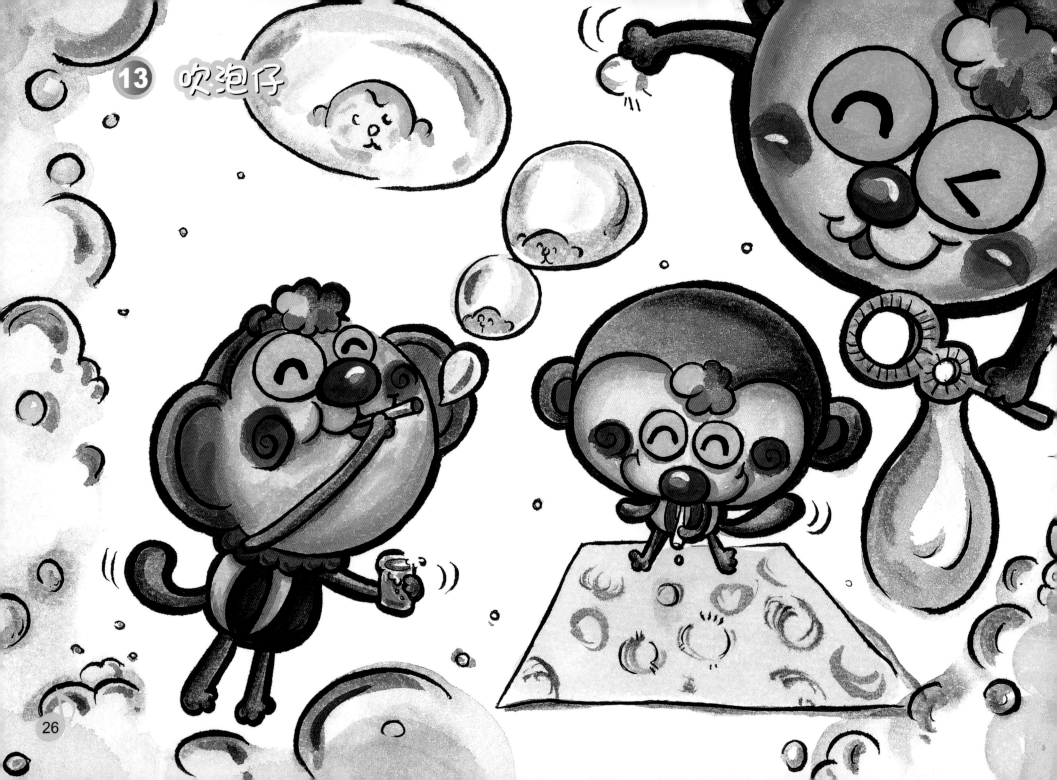

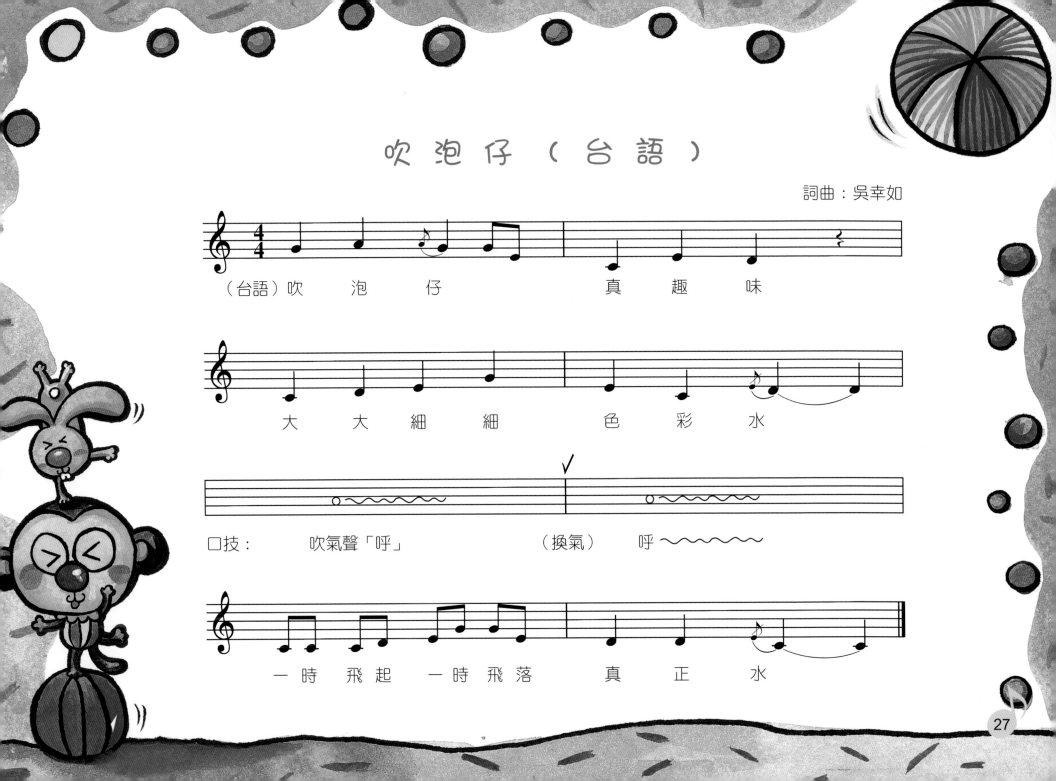

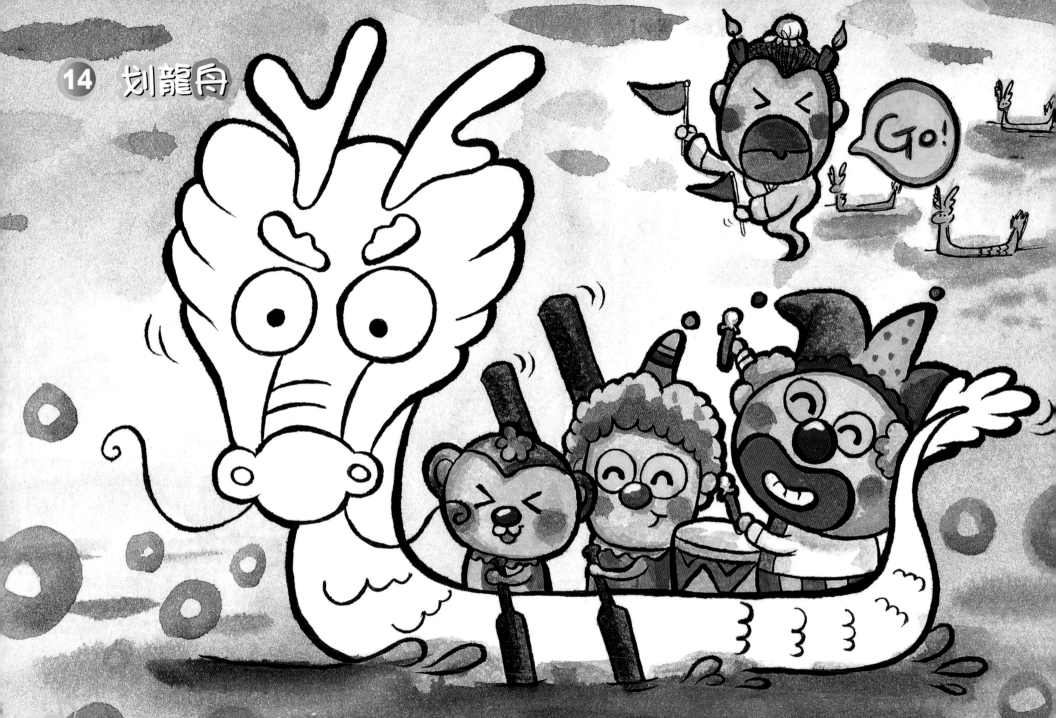

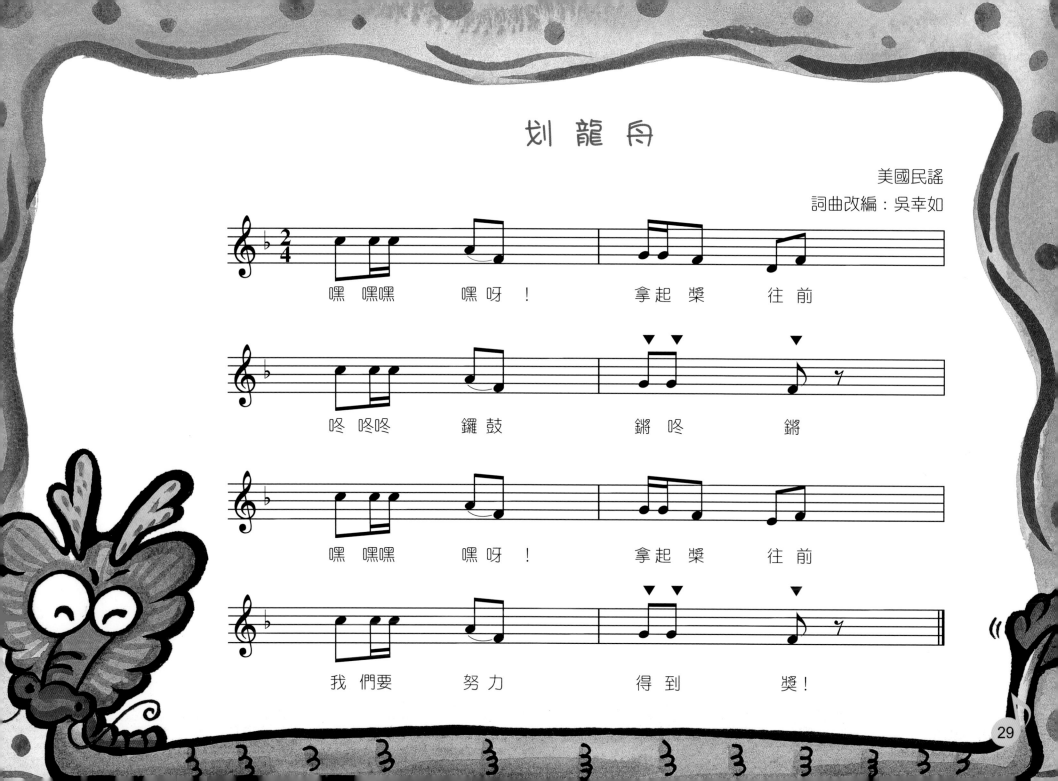

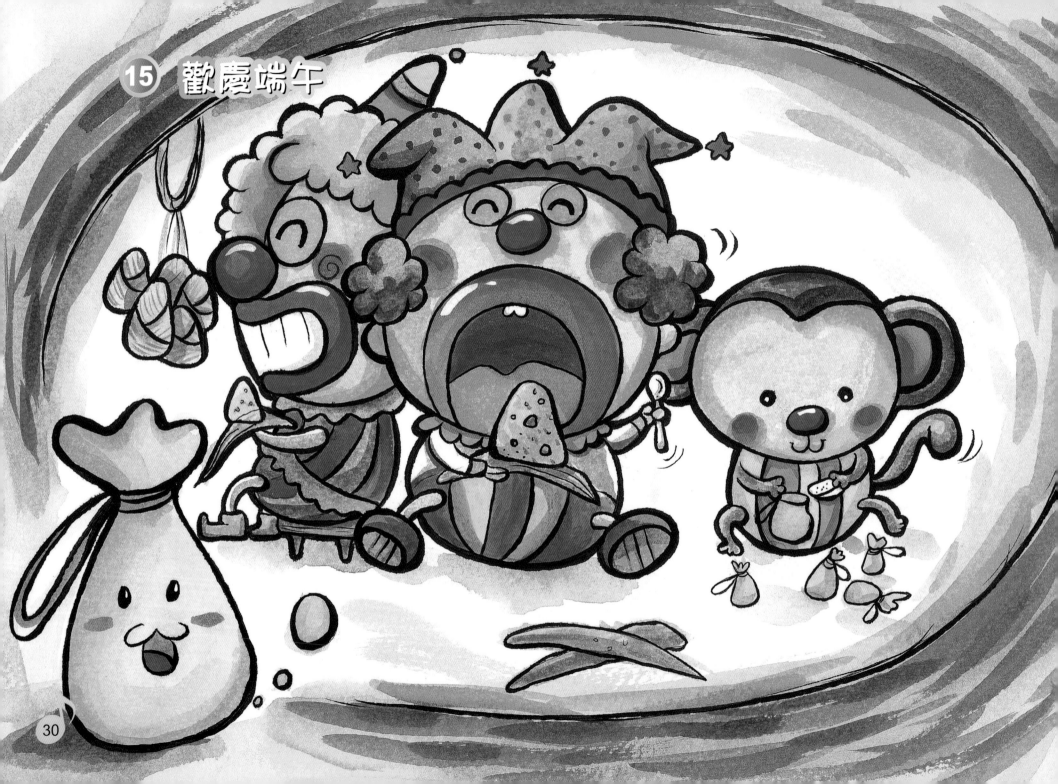

37 ♪

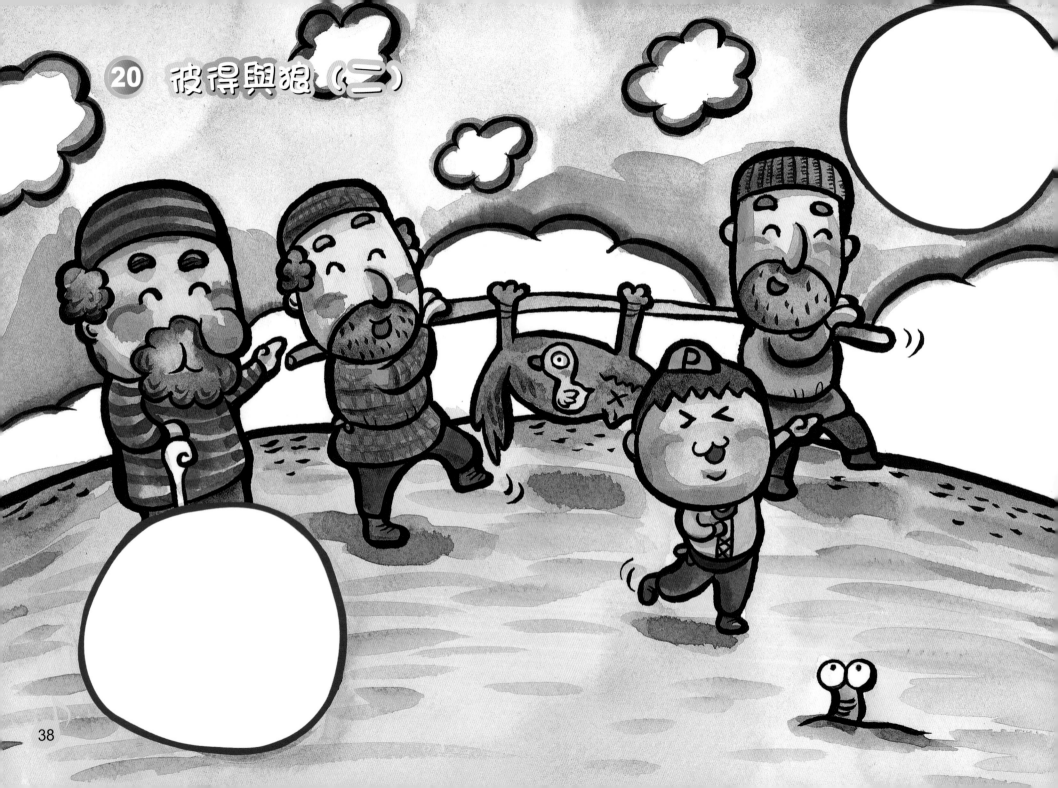

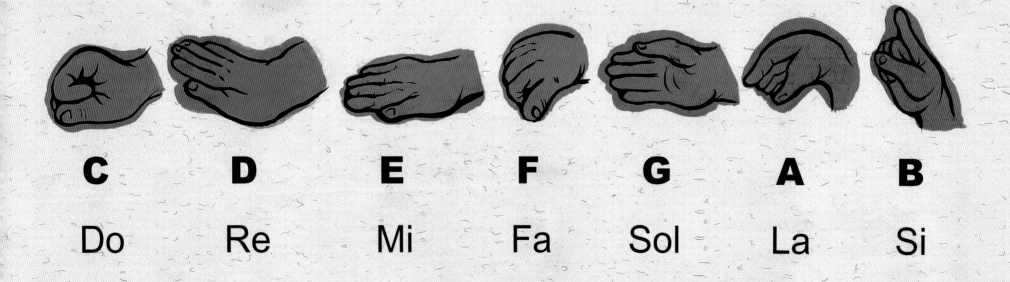

C D E F G A B

Do Re Mi Fa Sol La Si

獎勵貼紙

G D A E

音名卡　　　音名卡　　　音名卡　　　音名卡

G D A E

音名卡　　　音名卡　　　音名卡　　　音名卡

f

f

C

♪

p

p

c

♫

節奏卡

節奏卡

節奏卡

節奏卡

節奏卡

節奏卡

節奏卡

節奏卡

節奏卡

節奏卡

certificate

結業證書

幼兒照片
黏貼處

恭喜＿＿＿＿＿＿＿完成了

【表達性藝術幼兒音樂課程—奇幻遊樂園（下）】

請繼續加油哦！

指導老師＿＿＿＿＿＿＿園所長＿＿＿＿＿＿＿

＿＿＿年＿＿＿月＿＿＿日

表達性藝術幼兒音樂課程系列 7

幼兒音樂課本—奇幻遊樂園【中班；下冊】

作　　者：吳幸如

繪　　者：賴虹年

策　　劃：哈佛幼兒教育機構

執行編輯：陳文玲

總 編 輯：林敬堯

發 行 人：洪有義

出 版 者：心理出版社股份有限公司

地　　址：231 新北市新店區光明街 288 號 7 樓

電　　話：(02) 29150566

傳　　真：(02) 29152928

郵撥帳號：19293172 心理出版社股份有限公司

網　　址：http://www.psy.com.tw

電子信箱：psychoco@ms15.hinet.net

駐美代表：Lisa Wu（lisawu99@optonline.net）

排 版 者：辰皓國際出版製作有限公司

印 刷 者：辰皓國際出版製作有限公司

初版一刷：2006年11月

初版二刷：2017年 2 月

I S B N：978-957-702-967-6

定　　價：新台幣300元